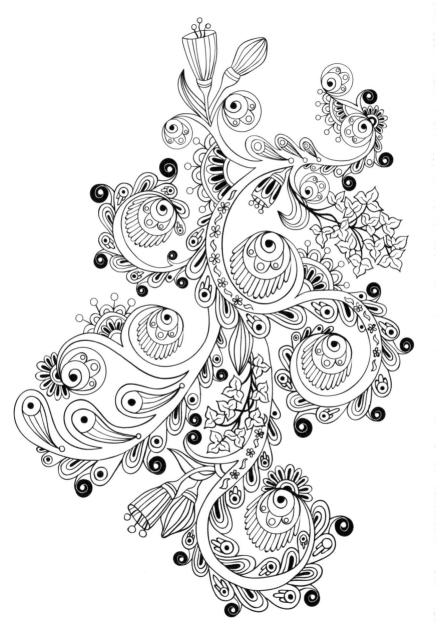

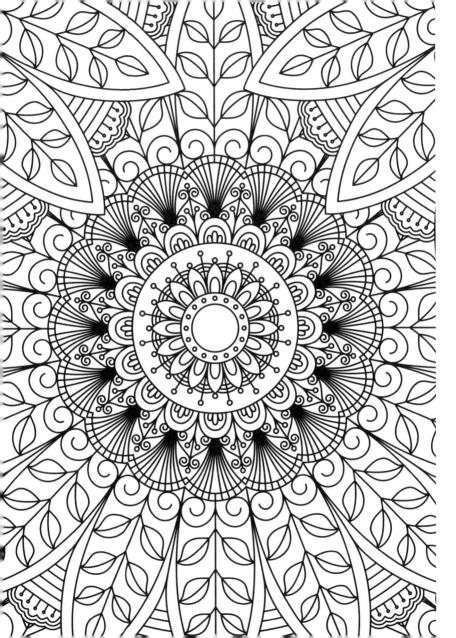

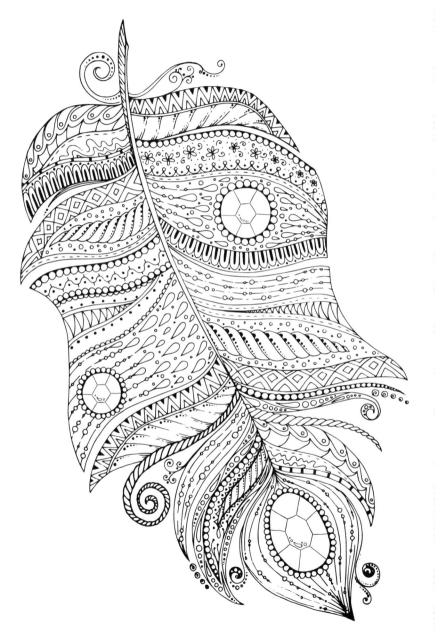

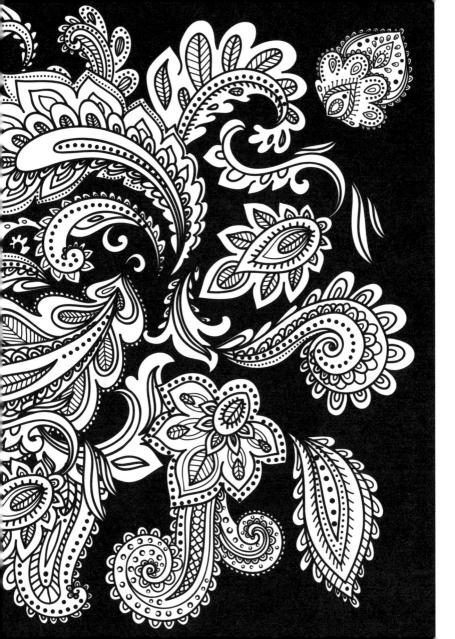

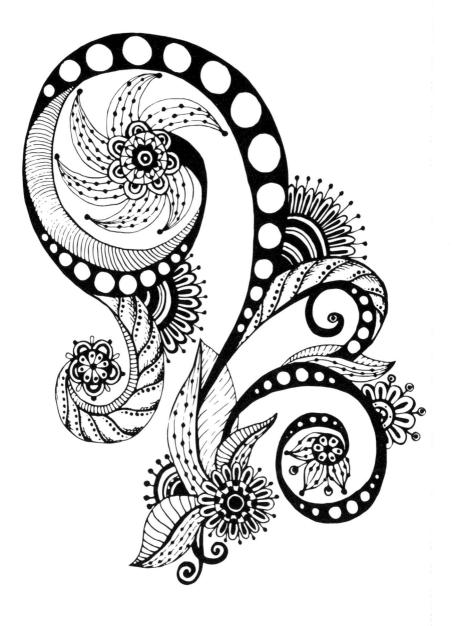

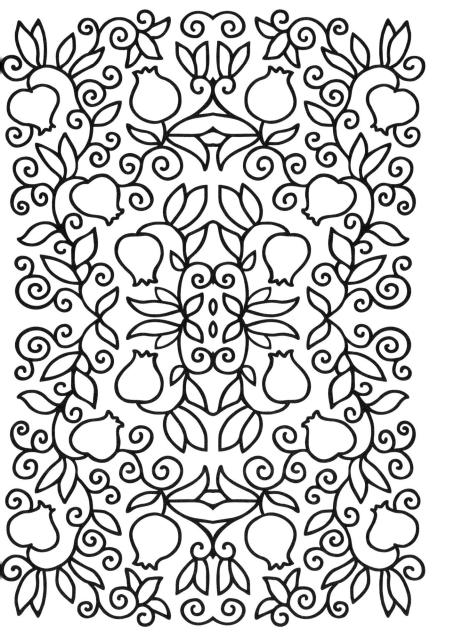

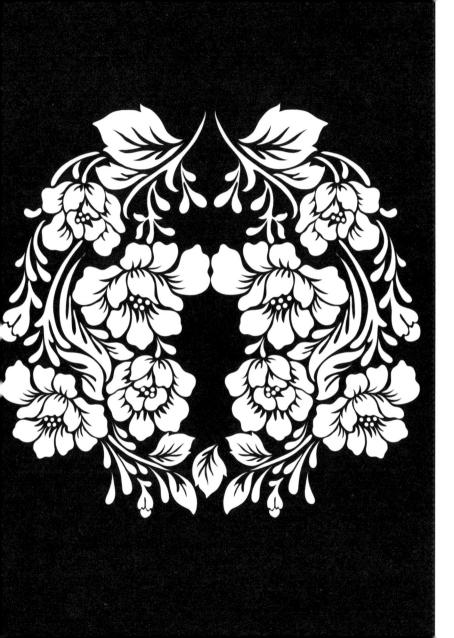

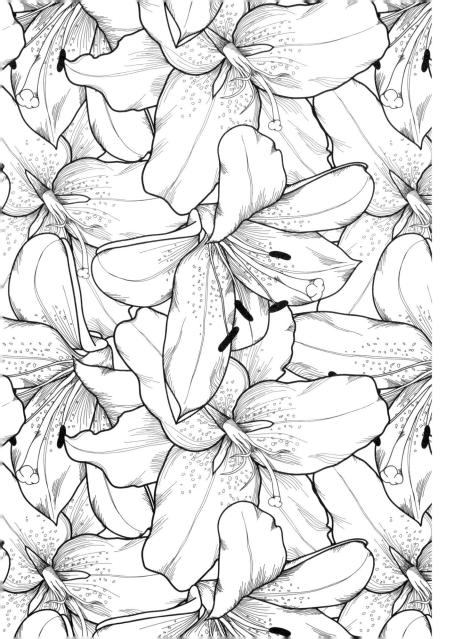

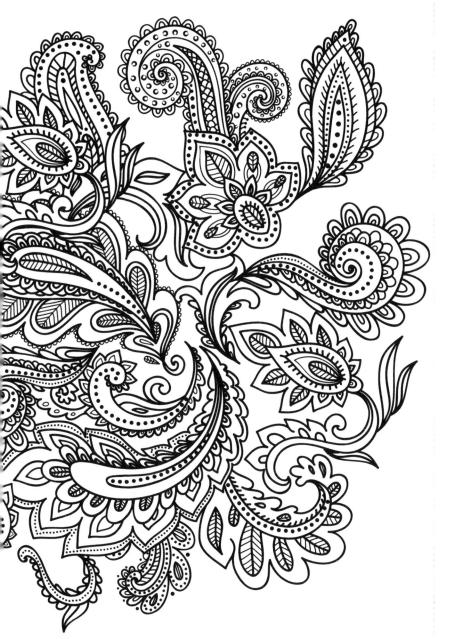

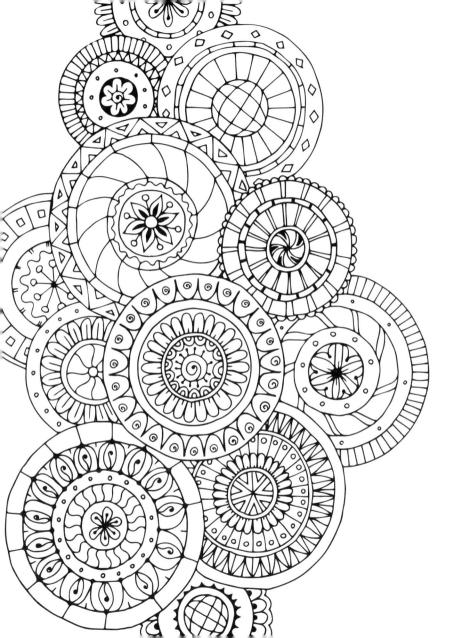

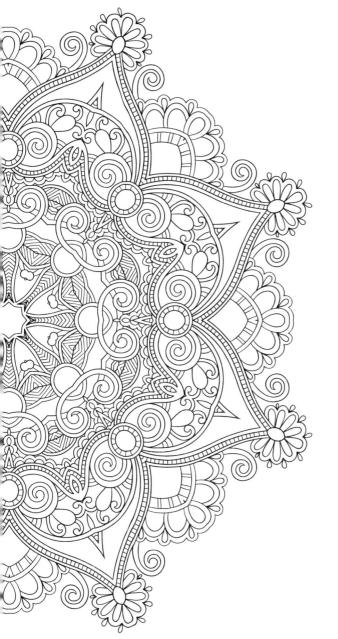

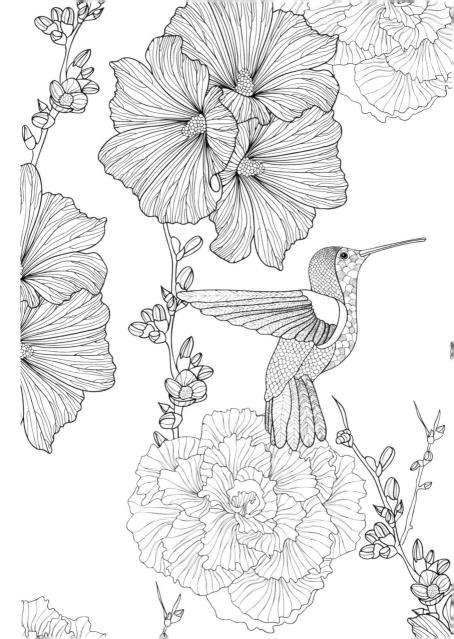

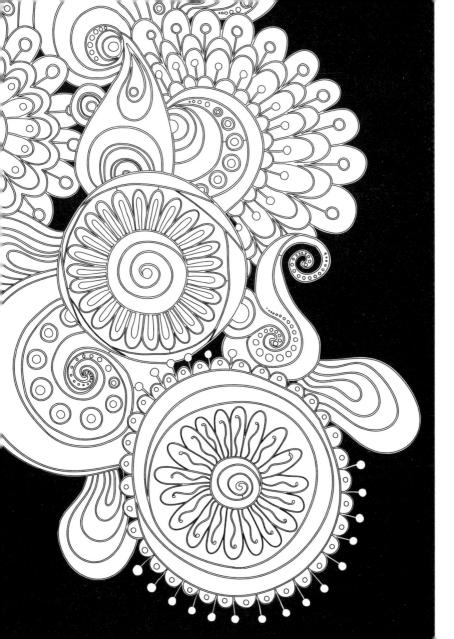

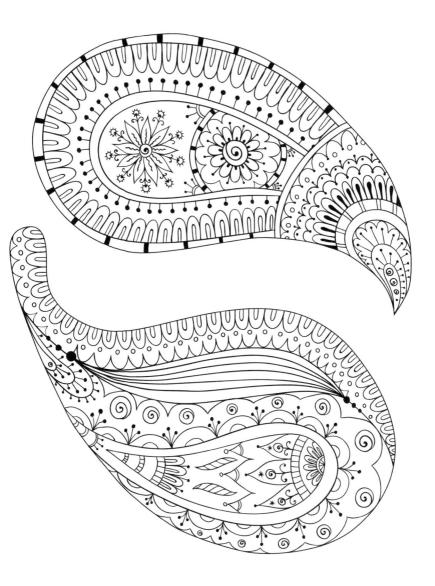

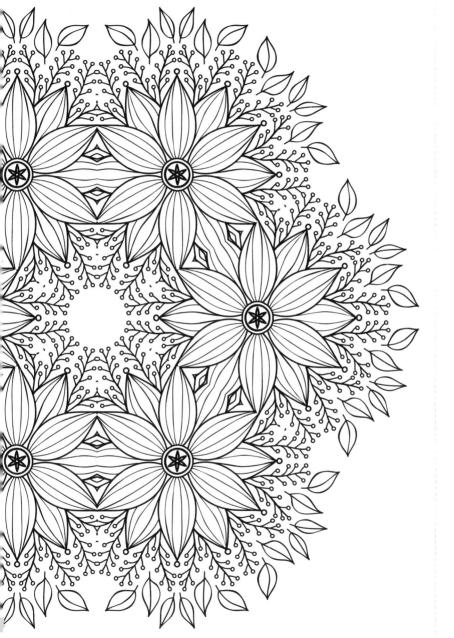

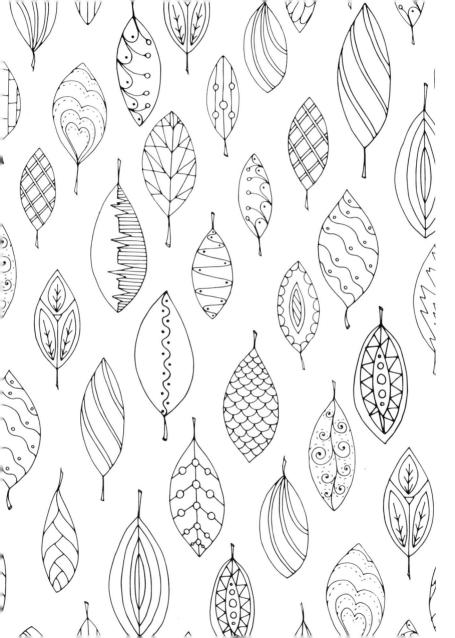

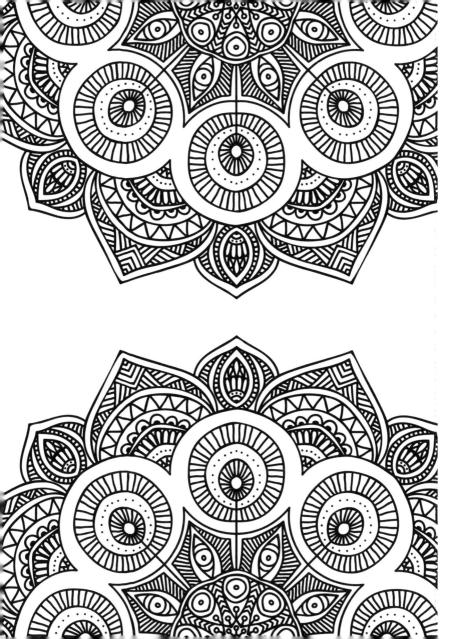

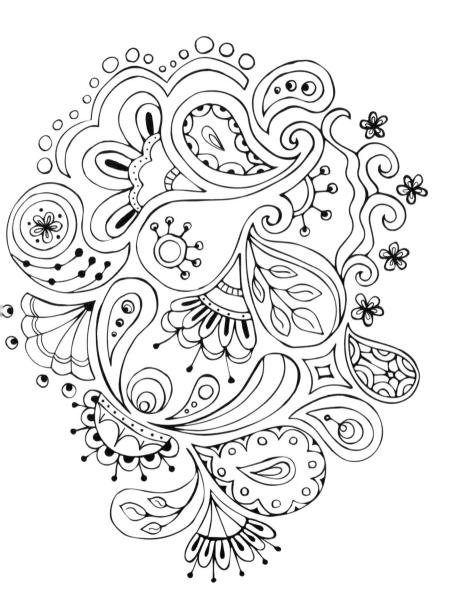

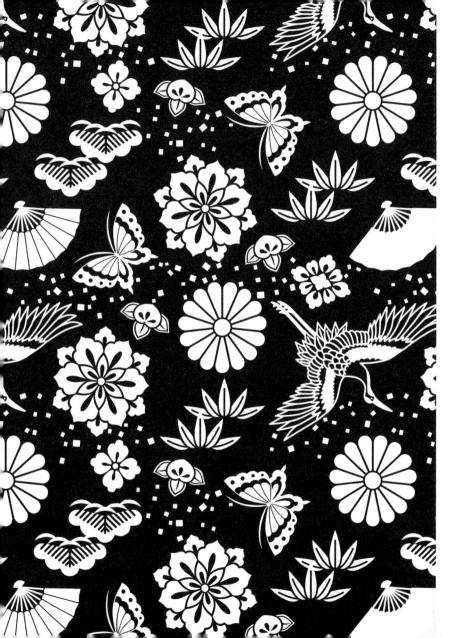

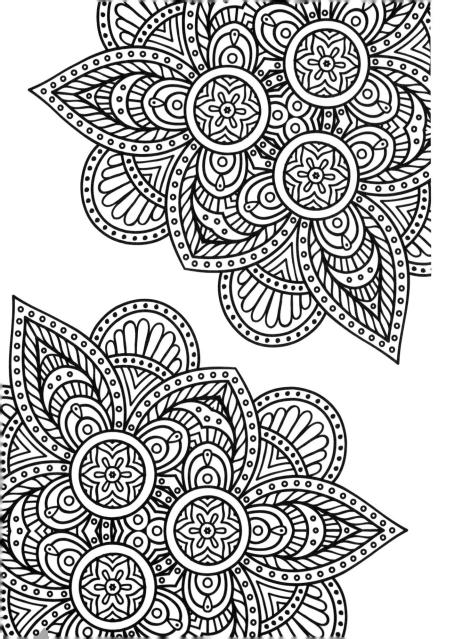

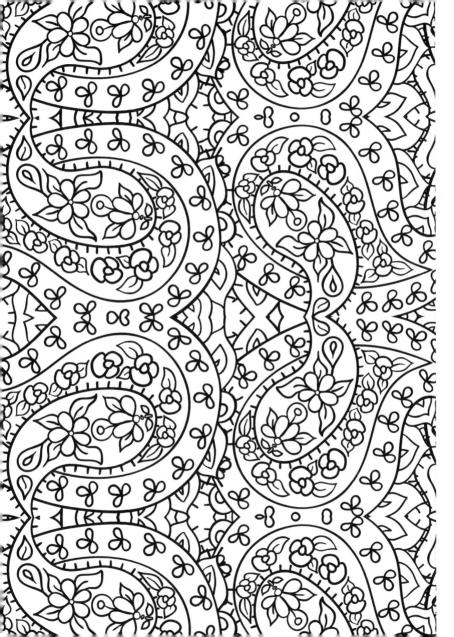

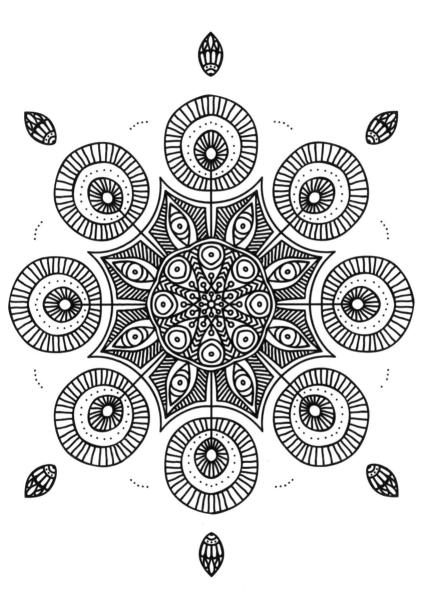